LA FERIA DE CIENCIAS

por Richard Brightfield
ilustraciones de Jason Wolff

Contenido

BUSCAR EL PROYECTO

—Llegó el momento de prepararse para la feria de ciencias —anunció al club de ciencias la Sra. Thomas, la maestra de ciencias—. Pero este año trabajaremos en grupo, en lugar de hacerlo individualmente.

—¿Cuántos equipos? —preguntó Erin.

—Veamos —dijo la maestra—. Habrá cinco equipos de tres miembros cada uno.

—Son sólo cinco muestras —dijo Ari.

—¿Cómo vamos a elegir los equipos? —preguntó Tanya.

—Sacaremos los nombres de un sombrero —dijo la maestra Thomas.

Pronto, cada uno era parte de un equipo.

—La feria es en dos semanas —dijo la maestra Thomas—. Con mucho trabajo y determinación, lo harán a tiempo. Habrá un premio para la mejor muestra.

—¿Cuál es el premio? —preguntó Ari.

—Lo dejaré como sorpresa —dijo la maestra Thomas—. Presiento que la feria de este año será la mejor.

Tanya, Erin y Ari se reunieron en la cafetería de la escuela.

—¿Quién tiene una idea para la muestra? —preguntó Tanya.

—¿Qué les parece un edificio? —dijo Ari.

—Debe ser algo relacionado con ciencias —dijo Tanya.

—¿Qué les parece el edificio de un reactor nuclear? —preguntó Ari.

—¿Un reactor nuclear, de esos que producen electricidad? —preguntó Erin—.

—Así es —dijo Ari—. Pero sólo el modelo del edificio. Podemos incluir un diagrama de cómo funciona el reactor. Creo que es bastante científico.

—Científico pero no muy emocionante —dijo Tanya—. Deberíamos hacer una muestra que haga algo.

—¿Tienes una idea mejor? —preguntó Ari.

—Debemos consultar con la almohada —dijo Tanya.

—Si mañana no hemos pensado en otra cosa, haremos la idea de Ari —dijo Erin.

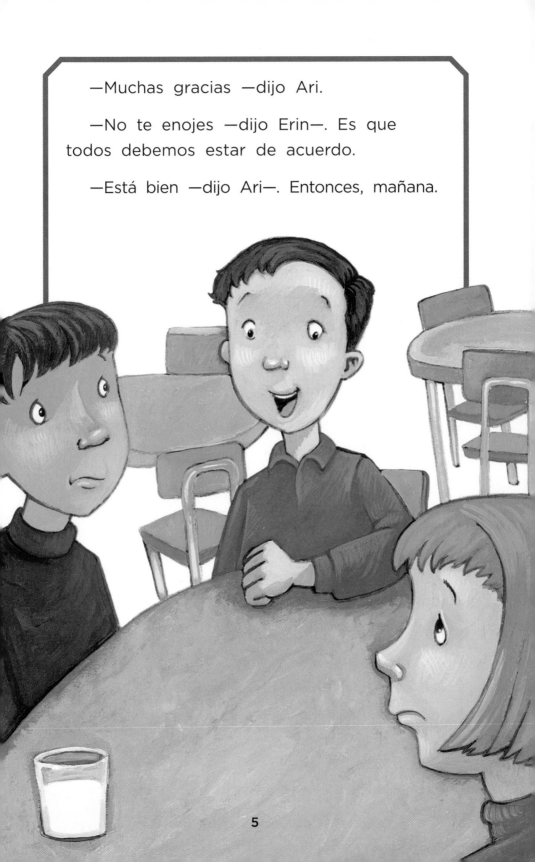

—Muchas gracias —dijo Ari.

—No te enojes —dijo Erin—. Es que todos debemos estar de acuerdo.

—Está bien —dijo Ari—. Entonces, mañana.

Al día siguiente, Tanya y Erin esperaban en la entrada de la escuela. Ari caminaba hacia la entrada.

—¡Eh, Ari! Aquí —exclamó Tanya.

—¿Tienes una idea nueva? —dijo Ari.

—Erin me contaba sobre un programa de TV que vio anoche —dijo Tanya—. Era sobre los antiguos relojes de agua chinos. Algunos de ellos estaban en torres que medían no menos de 30 pies de altura.

—¿Relojes de agua? —dijo Ari.

—Usaban el agua que fluye para indicar la hora —dijo Erin.

—Todavía me gusta mi idea. No es fácil de construir, pero es diferente —dijo Ari.

—Olvídalo —dijo Tanya—. Un reloj de agua es algo que podemos realmente construir y hacer funcionar.

—Podemos hacer un modelo de la torre de un reloj —dijo Erin.

—No sé nada de ese edificio antiguo —dijo Ari—. No es moderno.

—No tendríamos cosas modernas si no fuera por las antiguas —dijo Tanya—. La medición del tiempo es importante para la ciencia, y seguro comenzó en algún lugar.

—¿Pero crees que podemos construir un reloj de agua chino? —preguntó Ari—. Debe ser más difícil de lo que crees.

—Seguro que en la biblioteca podemos encontrar lo qué necesitamos —dijo Tanya.

—Probablemente —dijo Erin.

—Quizás —dijo Ari.

JUNTAR TODO

—¿Tiene libros sobre relojes de agua chinos? —preguntó Ari a la Sra. Quinn, la bibliotecaria.

Tanya y Erin pusieron sus ojos en blanco.

—"Relojes de agua chinos" —repitió la Sra. Quinn—. Ustedes son los niños más afortunados del club de ciencias. Acaban de devolver unos libros sobre relojes.

La Sra. Quinn les mostró varios libros muy pesados. —No tengo un libro entero sobre relojes de agua —dijo—. Pero en cada uno de estos hay referencias acerca de ellos. Simplemente, usen los índices.

—Aquí dice que en los antiguos relojes de agua chinos el agua fluía por unos recipientes, y que los cambios en los niveles del agua o un flotador indicaban el paso del tiempo —dijo Eri.

—Este dibujo —dijo Tanya— muestra un reloj de agua chino que se construyó en 1088. Estaba en una torre que medía 33 pies de altura. Este es nuestro edificio, Ari.

— Haré un boceto—dijo Ari—.

—Ahora, sólo tenemos que construir uno —dijo Erin.

—¿Cómo haremos eso? —preguntó Ari.

—Es simple —dijo Tanya—. Aquí dice que algunos de los primeros aparatos que indicaban la hora se basaban en el paso del agua a través de un agujero pequeño hacia un recipiente.

—Mi mamá tiene muchos frascos de plástico que usa para sus artesanías. Serán perfectos para nuestro reloj —dijo Erin—.

—¡Muy bien! —exclamó Tanya—. Podemos hacer un agujerito en el fondo de un frasco y medir el tiempo que tarda el agua en gotear dentro de otro frasco.

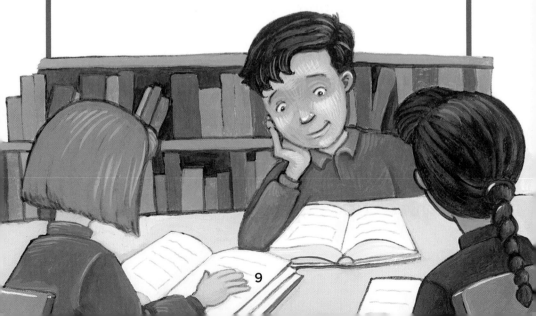

9

—Quizás podamos hacer un agujerito que gotee una gota por segundo —dijo Ari—. Entonces serán 60 gotas por minuto y así sucesivamente.

—Hagamos el experimento en mi casa —dijo Erin.

—Me gustaría construir el modelo en mi casa —dijo Ari.

—Bueno —dijo Erin—. Nos podemos separar para trabajar por ahora. Uniremos la torre con el reloj después.

Al día siguiente, Tanya y Erin alinearon varios frascos de plástico llenos de agua. Cada uno tenía un agujerito de distinto tamaño en el fondo.

—Tenemos que encontrar uno que gotee exactamente una cantidad en un minuto, de manera que se vacíe en 12 horas —dijo Tanya.

—Pondré las líneas de medición en el fondo del frasco —dijo Erin.

—Verteremos el agua del fondo de vuelta hacia arriba para repetir el ciclo —dijo Tanya—. No será exacto, pero estará cerca.

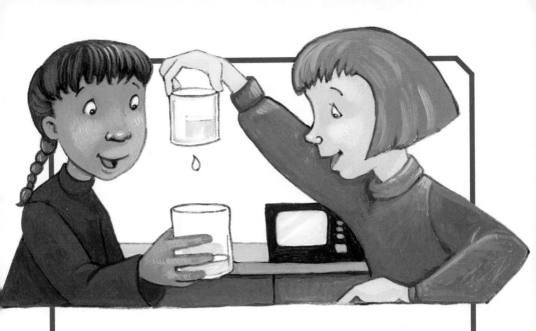

—Tiñamos el agua de azul para leer más fácilmente las líneas en el fondo del frasco—dijo Erin.

—Bien pensado —dijo Tanya.

Mientras trabajaban, Ari llamó: —¿Cuánto quieren que mida el modelo?

—Espera —dijo Tanya—. Lo mediré. Volvió al teléfono y dijo: —Cada frasco mide 8 pulgadas de alto, entonces los dos juntos miden 16 pulgadas.

—De acuerdo con el libro —dijo Ari—, la torre mide 33 pies de altura. Entonces, si dejo media pulgada por pie, estará bien. Lo terminaré en unos cuantos días.

—Gracias, Ari —dijo Tanya y colgó.

¿Crees que Ari Terminará a tiempo —preguntó Erin.

—Si no lo hace, nuestro proyecto y nuestras vidas estarán chuecas —dijo Tanya dramáticamente.

—Creo que lo logrará —dijo Erin.

—No sé —dijo Tanya—. Él realmente quería construir ese reactor nuclear.

—Puede construir uno el año próximo —dijo Erin.

Tanya se rio. —Espero que con otro equipo —dijo.

Varios días después, Tanya y Erin estaban en la cocina de la casa de Tanya esperando a Ari.

—Dijo que estaría aquí hace una hora —dijo Tanya—. En verdad nos hace pasar un mal rato.

—Todavía creo que somos un buen equipo —dijo Erin—. Todo irá bien.

Tocaron a la puerta. Ari traía el modelo dentro de una caja.

—Perdonen que llegue tarde —dijo Ari mientras ponía la caja sobre la mesa de la cocina—. Tuve que hacer unos cambios de último momento. Puse una ventana en el frente para que se pueda leer el tiempo. Atrás está abierto.

—¡Genial! —dijo Tanya—. Ari sacó el modelo de la caja. —Veamos cómo se ve con el reloj de agua adentro —dijo Ari.

Tanya intentó poner los frascos con agua dentro del modelo. —Oh, no —dijo—. Los frascos no entran.

—¿No entran? —dijo Ari.

—Son un poco grandes —dijo Tanya.

—¿Qué haremos ahora? —dijo Erin.

—No te preocupes, yo lo arreglaré —dijo Ari.

—¿Estás seguro de que lo harás a tiempo? —dijo Erin—. Faltan un par de días para la feria.

—Déjenmelo a mí —dijo Ari.

EN LA FERIA DE CIENCIAS

En la mañana de la feria, Tanya y Erin se encontraron en la cocina de Erin. La madre de Erin se iba a trabajar.

—¿Qué te parece nuestro reloj de agua? —preguntó Erin.

—Seguro ganará un premio —dijo su mamá.

—No si Ari no termina la torre a tiempo —dijo Tanya—. Está retrasado, como siempre.

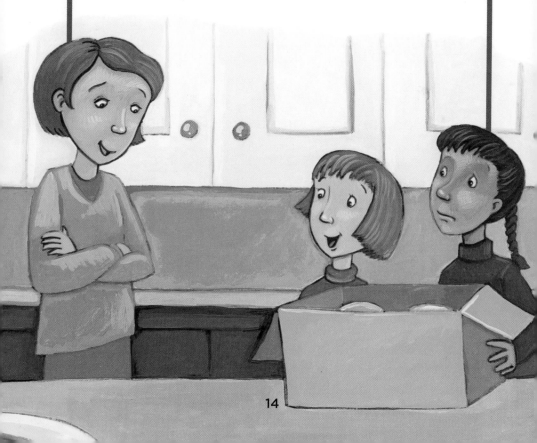

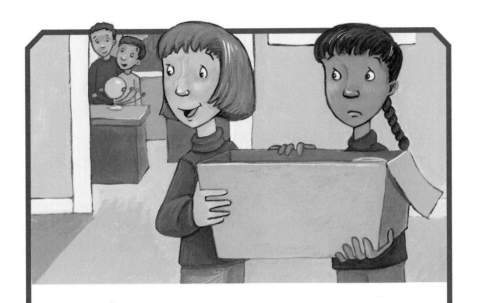

—Seguro que... —comenzó a decir Erin.

En ese momento sonó el teléfono. Erin contestó. Era Ari. —El modelo está listo —dijo—. Reunámonos en la escuela.

—Si se apuran, las dejaré en la escuela —dijo la madre de Erin.

—Gracias, mamá. Estaba preocupada por llevarlo en el autobús escolar.

Al llegar, llevaron la caja con el reloj de agua a la clase de ciencias donde los otros equipos armaban sus muestras.

—Dejemos el reloj en la caja hasta que llegue Ari —dijo Erin.

—Si llega —dijo Tanya.

Mientras esperaban a Ari, Tanya y Erin miraron otras muestras. Un equipo hizo un modelo de sistema solar. Otro, una colonia de hormigas trabajadoras, con hormigas muy ocupadas moviéndose de arriba abajo.

Otra muestra era una colección de rocas y minerales, como cuarzo, feldespato y talco. La otra muestra era un panel solar de cuatro pulgadas cuadradas que encendía una pequeña lámpara.

—¿Dónde está su muestra? —les preguntó la maestra Thomas.

—Esperamos a que llegue Ari con el resto de ella —dijo Erin.

—Espero que llegue pronto —dijo la maestra Thomas—. En unos minutos, abriré la puerta para que entren las clases visitantes.

En ese momento llegó Ari, casi sin aliento. Sacó el modelo de la caja.

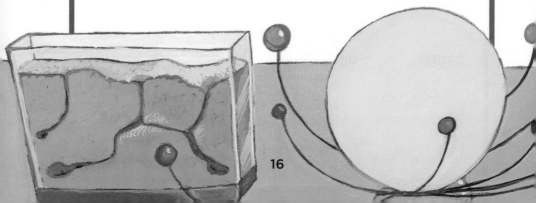

PREMIOS Y SORPRESAS

Hubo un momento de suspenso. Tanya sacó el reloj de agua y lo puso por atrás, dentro de la torre modelo. Entró perfectamente.

—Me alegra que todos estén listos —dijo la maestra Thomas mientras abría la puerta de la clase de ciencias. Había estudiantes que esperaban afuera. Todos entraron. La maestra Thomas y otro maestro de ciencias, miraron alrededor y examinaron todas las muestras.

La clase estaba llena. Cada equipo explicaba sus muestras. El reloj de agua llamaba mucho la atención.

—Seguro ganaremos —susurró Tanya.

A las tres de la tarde la maestra Thomas pidió silencio. —El primer premio es para...el sistema solar.

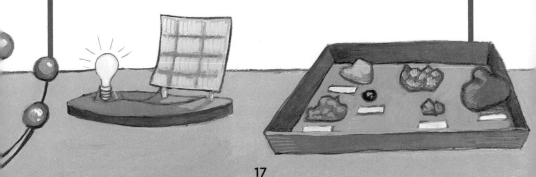

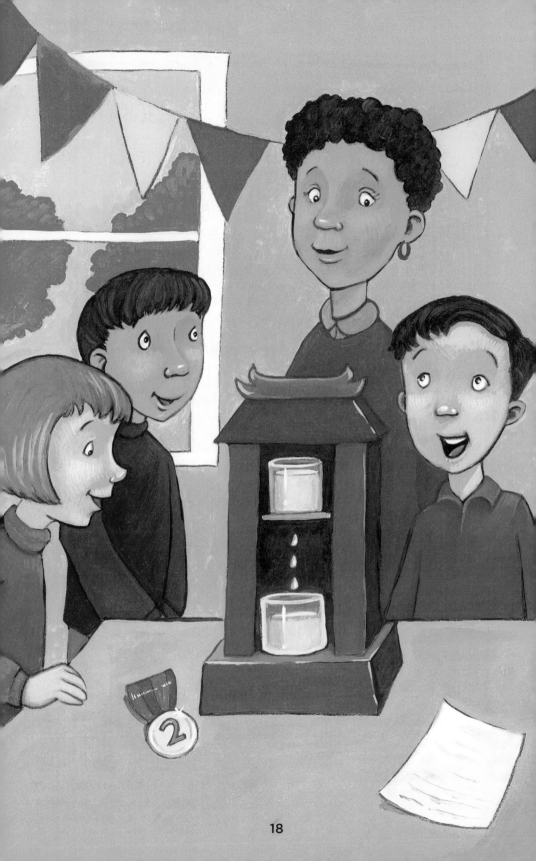

Tanya, Erin y Ari parecían decepcionados.

—El segundo premio es para... el reloj de agua en la torre —dijo. Los aplausos fueron iguales. —Y el resto de las muestras tienen mención de honor. Cada ganador recibió una entrada gratuita para una película en el museo de historia natural y todos obtuvieron un certificado de reconocimiento.

Después de la feria, Erin y Ari se reunieron afuera.

—Sólo ganamos el segundo premio —dijo Ari.

—Aun así, somos ganadores —dijo Erin.

—Quizás el año próximo ganemos el primer premio —dijo Tanya.

—Apuesto a que sí —dijo Ari.

—¿Quieres decir que quieres estar en nuestro equipo el año próximo? —preguntó Tanya.

—Claro que sí, hicimos un buen equipo.

—Bueno, entonces, hasta el año próximo —dijo Erin.

Comprobar la comprensión

Resumir

Usa la tabla de predicciones para contar acerca de las predicciones que hiciste mientras leías el cuento. Después usa la información en la tabla para resumir el cuento.

Lo que predigo	Lo que sucede

Pensar y comparar

1. Vuelve a leer la página 3. ¿Qué predicción hiciste sobre la feria? ¿Cuál fue el resultado? *(Hacer predicciones)*

2. Para proyectos especiales, ¿prefieres trabajar como parte de un equipo o solo? *(Aplicar)*

3. Tanya habla sobre cosas modernas que vienen de cosas antiguas. ¿Por qué es importante comprender la historia de la ciencia y la tecnología? *(Evaluar)*